靜心習字。日日抒寫

練習 ｜ 在筆尖流動的時光中，傳遞手寫的溫度
抒寫 ｜ 一筆一畫靜心解憂，遇見更好的自己

✎ 重拾抒寫時光的樂趣

　　隨著科技與網路的發達與進步，3C 產品造就了新的「滑世代」來臨，幾乎只要透過通訊軟體就可以搞定所有事情，卻也造成愈來愈多人書寫能力退化，出現只會打字不會寫字的窘境。

　　當我們逐漸改變書寫的習慣後，也在時光中慢慢遺忘字的筆畫、握筆的力道及字體間所傳遞出的情感訊息。

　　如同廣告裡的訴求「世界愈快，心則慢」，我們希望能藉由「日日抒寫」的過程中，適度地抒發心情，排解負面情緒，集中注意力，不受外界紛亂的影響，釋放一切壓力與焦慮，達到「修心轉念、靜心習字」，心情好了，字也就跟著清朗明亮。

　　寫字，幾乎是每個人進入學習的第一件事，但要寫出一手漂亮端正的字體，可是需要一點技巧和多加練習。字漂亮，無形中「自信」便更提升一些。古文曰：「字如其人，人如其字，文如其人，文以載道」，即說明筆跡會反應出一個人的內心世界，進而顯露在字體的展現上。

　　想要把字寫好看，只要肯花點時間和功夫，掌握基本功和練字的訣竅，配合手腕的運用，專注當下，就能沉浸於手寫的溫度中，在一筆一畫間找回正向能量，寫出獨具風格的美字。

Don't listen to what other say about you,
lead you own life.

～不要聽別人怎麼說你，走自己的路。～

✍ 輕鬆建立習字樂

很多人會擔心自己的字跡潦草，更害怕被別人嫌醜，於是在信心不足的情況下，一提起需在人前寫字，如做簡報寫白板等，很容易就使人繃緊神經，視寫字為畏途。尤其在網路 e 化後，通訊軟體取代了一般的書寫往來，寫字的機會也逐漸變少了。

然而，文字是表達情感中最簡單的工具，不但具有發人深省的力量，更能直抵內心深處，引發共鳴。那些難以啟齒的人生體悟、感謝或道歉，不妨訴諸文字，將心中無法言喻的情感真切地表達出來，讓無處安放的躁動得以舒展，重新找回身心安適的所在。

抒寫練習，轉念心情

不要以為字醜是天生的、不可逆的，只要透過日日練習，一個人的字跡是可以慢慢被改變的。好不好看？沒有絕對的法則，但只要字體端正，有自己的特色，不管是寫給自己或對方，在字跡展現下的線條、力道，都能將字裡行間所蘊含的情感，毫無保留地表露出來，傳遞最真的心意。

我手寫我心，不用擔心在下筆的那一刻會有挫敗感，請用輕鬆的心情來習字吧！

The best way to make your dreams come true is to wake up!

讓美夢成真的方法，就是醒來！

—羅・瓦樂希

🖊 習字前，有利書寫的方式

【養成良好的書寫坐姿】

　　每個人的身高、桌椅高度都不同。最簡單的目測法是把身體坐正後開始檢視：

1. 兩肩同高，頭維持在正中間位置。

2. 桌面高度，手肘微彎平放在桌面上，其高度不可高於心窩。

3. 雙腳可以自然與桌面垂直平放在地面。

4. 眼睛離桌面的距離不得低於 30 公分。

5. 書寫時，紙張以坐好的位置及直式、橫式書寫方式隨時來調整，以右手執筆的人要以不擋住右眼視線為基準。

　　錯誤的坐姿會影響到寫字的習慣，也會大大增加眼睛視力的疲勞度，還會影響到健康問題，所以平時請多注意自己的坐姿哦！

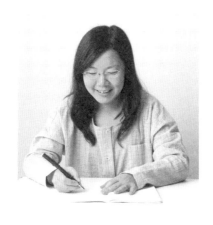

眼睛與桌面的紙張最好要距離 30 公分。

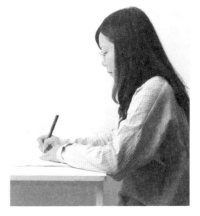

肩膀要自然垂下，心情放鬆，書寫時只要筆尖位置與身體保持中間位置即可。

【握筆前的手部活動】

握筆姿勢不正確，會連帶影響到寫字效率及字體結構。有很多人認為自己字寫得醜，是因為過早握筆寫字的關係，加上手腕及肌肉缺乏訓練，間接影響到日後字跡潦草，字體飄飄。

想要把字體練好，就要先練「腕力」，在握筆之前先來測試一下自己手腕和肌肉的穩定度是否夠靈活？這可不是讓你去跟人家比腕力哦，而是讓手在運筆時，能更有力氣來控制筆順的力道。

1. **握筷子**：利用拇指及食指輕握筷尾，筷子架在虎口上，運用中指與食指來活動筷子，看看兩支筷子的筷尖是否可以快速碰撞。或利用筷子來夾不同形狀的東西。

2. **練習洗牌**：用拇指、食指或中指將撲克牌撐開，以方便洗牌。

3. **用長尾夾夾東西**：同樣利用拇指、食指或中指將長尾夾撐開夾東西。也可用曬衣夾來練習哦！

4. **轉筆**：將筆放在桌面上，然後用拇指和食指捏住筆桿，再用另一隻手的食指去推動筆桿，以順時針方式移動筆身。

以上動作可訓練到手指的肌肉運用，更有助訓練拿筆的靈活性。

These little thoughts are the rustle of leaves ;
they have their whisper of joy in my mind.

這些瑣碎的想法，是樹葉間的風聲；它們喜悅的細語，
留在我的心底。

—泰戈爾

【正確的握筆姿勢】

　　每個人的手掌大小並不相同，筆桿的粗細都會影響到握筆的方式，但通常只要掌握住三點式將筆架住，接下來就是微調囉！

1. 將拇指和食指輕合成圈狀。

2. 將筆穿過圓圈，靠近兩指之間，不抓筆哦！

3. 中指當支點，將末三指併攏，此時筆桿就固定在三角型之中囉！

4. 執筆時，無名指和小指不需要用力，寫字才不會累。

5. 運筆時，就讓筆桿往後略躺在虎口上，就正確囉！

6. 筆桿與桌面約成 45°，可使墨水流量均勻，便於書寫。

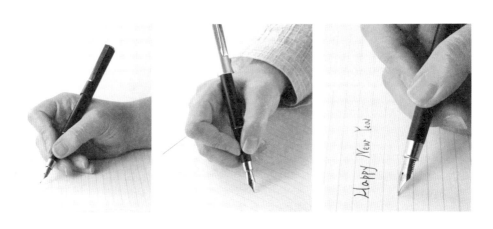

✻ 小叮嚀：

改變握筆方式，剛開始或許有些不習慣，書寫時也會感覺卡卡的。但只要持續一個星期左右，就會覺得順手囉！

心靜，習字自然美

法國哲學家伏爾泰說過：「書寫是聲音的圖畫。」透過文字可以表達個人的思考與情感，並且能拉進人與人之間的溝通方式。執筆書寫，是一件再自然不過的事了。

拿起筆，心就靜了！在一筆一畫的書寫中，能幫助我們集中注意力、思考力，達到抒發情緒、緩解壓力，身心皆愉悅的放鬆狀態。

除了調劑心情外，我們也希望把字練好看。想讓字體變好看，只要掌握以下的關鍵要素，就能一掃字醜的陰霾，享受筆尖劃過紙張的美好瞬間。

習字也練心的五大關鍵：

1. 以鬆入靜：

鬆就是「放鬆」的意思，以最輕鬆、自然的方式拿筆寫字，克服心理障礙，不會抗拒寫字，才能進入練習的階段。這也是由鬆靜自然的太極心法轉化為書道心法，強調手鬆則易以輕靈，達到心手合一的境界。若是太過緊張，就容易造成肌肉緊繃無法靈活運轉。

2. 臨摹字帖

元朝大書法家趙孟頫曾說：「昔人得古刻數行，專心而學之，便可名世。」每個人都有自己寫字的一套風格，想要修正風格，就要多吸取別人的長處，才能練就出形體端秀又帶勁挺的筆法。

而模仿則是創作的來源，因此，想要練好字，那麼就要先尋找一個好的字帖來臨帖練習，藉由「臨摹」、「臨寫」，在抑揚頓挫、點、橫、豎、捺、鉤、撇的筆畫中找到正確的寫法，才能轉化自己內在的力量，找到自己書寫的手感。

字要好看,首先要讓字體看起來「橫平、豎直」,端正大氣,即使字體娟秀,也要清晰有力道。我們的國字首重「筆畫」再組合成部首,所以不管是學哪一種書寫體,都要先從「筆畫」學起,才有利解構每一個字。

國字的基礎書寫可分成「點、橫、豎、捺、鉤、撇」六種分法,在還沒寫字之前,不妨先利用畫直線、斜線、曲線到幾何圖形或數字等,來做運筆練習,相信只要按正確的筆畫順序書寫,字想寫得不好看都難!

〔點〕

點「丶」的運筆方向,由左上至右下,筆畫由細→粗,施力點由輕到重。常見字例為(這、永、寫、紅、海)。

〔橫〕

橫〔一〕的運筆方向,以水平方向由左至右移動或微微向上,筆畫由粗→細→粗,施力點由重→輕→重。常見字例為(百、可、丹、青、地)。

〔豎〕

豎〔｜〕的運筆方向，由上垂直往下，垂直豎畫尾端不帶鉤，施力點由重→輕→重，筆畫由粗→細→粗。常見字例為（伸、千、山、海、到）。

〔撇〕

撇〔丿〕的運筆方向，由右上至左下，筆畫有長有短，由粗→細→粗，其施力點就會分成重→輕→重。有長有短如（仟）。常見字例為（泰、人、在、天、使）。

〔捺〕

 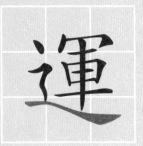

捺〔㇏〕的運筆方向，左上到右下，又有平捺之分，如部首〔人〕正好跟撇的方向不同，筆畫由細→粗，施力點為輕→重。常見字例為（遊、良、文、棟、令）。

〔鈎〕

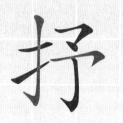

鈎的運筆方向,有橫鈎、直鈎、彎鈎、外臂鈎、橫折鈎等不同的筆畫,其寫法由左至右,由上至下,但因大部分是連著其他筆順寫的,只要到尾端稍加停頓再鈎。常見字例為(當、京、光、弓、找、勾)。

4. 掌握字形間架結構

　　臨摹之前,要先瞭解運筆的基本筆法及書寫順序,這些都會影響到字的美感與平衡感。由於每個人的書寫習慣不同,認識「字形間架結構」可以讓我們更了解字體的結構、筆畫的位置、分布的空間,讓文字在堆砌中展現出整潔美觀。

　　漢字從外形來看就是「方正」,所以從小的練習本都是以方格為主,仔細一點還會分出九格小格,以利習字時方便配置字形,這就是所謂的「字形間架結構」,又可分成「獨體字」和「合體字」兩大類,在書寫上的次序為「先上後下」、「先左後右」、「先橫後直」、「先撇後捺」,就像幫字打地基,如此一來,不會影響到書寫的流暢度,還能讓地基穩固,字體端正,字就好看囉!

〔獨體字〕

凡指不能拆分成左右或上下兩個以上的單獨字體,例如:馬、白、月、車、木、鳥等都稱為「獨體字」。獨體字一般筆畫較少,在書寫時要將重心擺在字格的正中間,再注意字的長、短、大、小能橫貫左右,使其均衡。

〔合體字〕

◎左右結構

　　將字形部首分成左右的排列方式，書寫時以左至右進行字形架構。

①**左右均等**：部首二邊比例均等的字體。

弱　顥

②**左小右大**：意指左邊的筆畫較少，右邊的筆畫較多。

繪　撫

③**左大右小**：其字體以左邊筆畫會比右邊來得多，其佔的比例也以左邊為主。

虹　動

④**左中右三等分**：這類的字通常以中間結構為主。

微　腳

◎上下結構

　　字形二個到三個以上部首，由上至下的排列方式，書寫時以「先上後下」進行字形架構。

①**上大下小**：上半部會比下半部來得大，並向左右延伸。

豐　然

②**上小下大**：以下半部為主，所以書寫時，上半部不宜太鬆散。

晶　筏

③**上中下**：中間部位會較為窄實。上、下的部首，就不能太小，免得字體鬆散。

意　靈　享

◎包圍結構

　由外向內將字體圈住，以文字中間部首做為穩固整個字形的平衡美。

①四方包圍：字數較多，面積也較大，通常字體會看起來像個方形字。

②三方包圍：未被包圍的部首，不宜外露，而在中間的筆畫要均衡分散。

國　圖　閒　同

③兩面包圍：又分為「左上包圍」、「右上包圍」及「左下包圍」三種。其書寫順序，也分為由外至內及由內至外的寫法。

・「左下包圍」

遠　連　延

・「左上包圍」

廊　疾　屢

・「右上包圍」

包　可　刀

5. 循序漸進，持之以恆

　剛開始練習可能會有點灰心，因為寫出來的字和字帖範本可能落差很大，描寫的平衡感也不佳，心一急，容易使書寫速度變快，字體就容易紊亂。我們都知道，萬丈高樓也要平地起，在執筆練字的過程中，只要能持之以恆，讓手慢慢找到書寫的啟動模式，相信自己，一定會喜歡上文字所帶來的溫度哦！

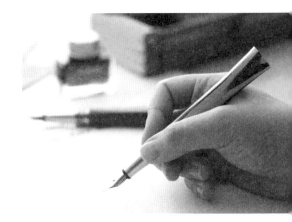

🖊 挑一支好寫的鋼筆

鋼筆經久耐用，日本人稱為「萬年筆」。鋼筆的特殊筆尖，在書寫時需要調整寫字姿勢和持筆的角度，其間所呈現的轉折，便於展現筆鋒的表現與美感，加上不須太用力即可輕鬆書寫，這也是其他筆所無法取代的。

鋼筆好不好寫，除了取決於材質、重量、筆握等因素，最重要的關鍵部分在於筆尖，因為它掌握了整個書寫的觸感。

常見的鋼筆筆尖分為：

筆尖標示	說　明
EF（Extra Fine）	細（適合用來寫中文字）
F（Fine）	中字（一般學型筆型，最為常用）
M（medium）	粗（適合用來簽名，書寫英文及中文）
B（Borad）	極粗（適合用來簽名，書寫英文）
Italic nib（藝術尖）	筆尖呈一字型，適合寫藝術字

常見筆尖對照： EF *Pelikan* F *Pelikan* M *Pelikan* B *Pelikan* BB *Pelikan*

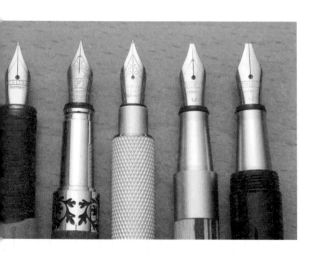

筆尖的粗細，同時也會因出產國家而有差異性，例如歐美與日本品牌的規格就有些出入，加上每個人書寫喜好不同，除了粗細外，筆尖的軟硬度及每一支筆的出墨量、刮紙程度，都會影響到運筆的手感哦！是否能得心應手？購買鋼筆前，還是要先試寫看看，找到適合自己的筆。

✒ 筆尖材質

鋼筆筆尖材質可分二大類，不鏽鋼尖與K金尖。

不鏽鋼的筆尖通常較硬，容易掌控，適合初學者與一般人使用。手部不需要花費太多的力氣去掌控筆尖彈性變化，對於需大量書寫或是長時間習字的人反而輕鬆不會累，適合安心書寫。

K金尖除了價格較貴外，因為含有（金）的成分在，筆尖較軟且有彈性，長時間書寫時，彈性反而成為一種負擔，容易造成手部疲勞。值得注意的是，K金尖不能太用力書寫，否則筆尖容易分岔。

筆尖結構

[銥點]
為筆尖上書寫的關鍵部位，其銥點的大小，也是決定筆的粗細。其材質為較硬耐磨的合金。

[導墨線]
連接銥點與氣孔的導線，可提供控制墨量。

[氣孔]
為筆尖彈力的重要部分，釋放筆尖壓力，避免因壓力導致裂開。

[字標]
以英文字母做為銥點的大小的標示。

"Luck is not chance, it's toil.
Fortune's expensive smile is earned."

幸運不是偶然，而是靠苦力，命運昂貴的微笑是賺來的。

— 艾蜜莉·狄金生（詩人）

鋼筆保養方法

一支保養得宜的鋼筆,可是能傳承數十年之久,但不當的使用也很容易讓鋼筆受損哦!

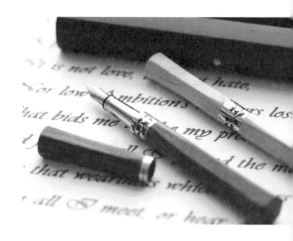

1.小心保護筆尖:

鋼筆的靈魂在於筆尖,一旦筆尖分岔斷裂,就很難再回復原貌,所以盡量不要讓鋼筆掉在地上,就算筆尖未著地,其它結構若有損傷,也會影響到運筆的流暢度。

2.擦拭筆身:

鋼筆的筆身若留有舊墨殘留,可用乾淨細緻的軟布來擦拭筆桿,千萬不要泡在水裡,或是用酒精擦拭,以免零件生鏽。

3.墨水有效期限:

同款筆,最好使用同廠牌的墨水,由於各家廠牌的墨水成分質地有所不同,原則上若時間超過一年,就避免再使用,新舊墨水也避免混和使用,以免有沉澱物而導致阻塞。萬一發生舊墨水淤塞的狀況,可將筆尖放入溫水中浸泡半天,讓墨水可以自動溶解。

4.避免借他人使用:

每個人的書寫力道及運筆角度都有不同,筆尖會隨使用者的習慣而形成個人的角度,所以為保護筆尖,還是建議避免外借。

5.為筆量身打造筆套:

由於筆身材質容易磨損,建議幫筆量身打造屬於自己筆套或筆盒,通常市售有分單支裝、兩支裝、六支及十支裝等。

6.找鋼筆醫師

筆尖一旦故障,或是經過溫水洗滌過後還是寫不出來,建議最好交給專業維修,有時筆尖和筆舌的部分需要花點功夫清理,千萬不要自己動手先調整或拆卸零件,以免發生再也回不去的慘劇。

日日習作

心情舒壓篇

人生勵志篇

品味愛情篇

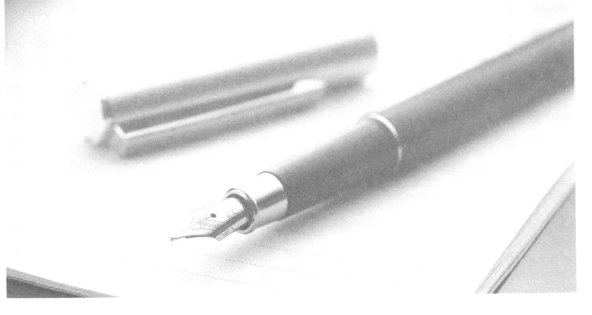

比海洋更遼闊是天空比
天空更遼闊是人的胸懷
比海洋更遼闊是天空比
天空更遼闊是人的胸懷

奮鬥需要堅持
奮鬥需要堅持

作者介紹

雨果

19 世紀法國浪漫主義文學運動領袖，代表作有《巴黎聖母院》、《九三年》和《悲慘世界》。

快樂是一個方向不是一
個地方

沒有哪個勝利者信仰機
運

作者介紹

愛默生
美國 19 世紀傑出思想家、散文家、詩人、演説家。鍾愛自然，崇尚自我與精神價值。其學説被譽為「美國最重要的
世俗宗教」。他描寫的詩，有種寧靜的特質。

尼采
德國哲學家，寫作風格獨特，經常使用格言和悖論的技巧。對於後代哲學發展影響極大，其最廣為人知的就是《查
拉圖斯特拉如是説》。

生活像海洋只有意志堅
強的人才能到達對岸

生活像海洋只有意志堅
強的人才能到達對岸

孤獨是一種最好的交際

孤獨是一種最好的交際

作者介紹

馬克斯

猶太裔德國人，無產階級的精神領袖，主要著作有《資本論》、《共產黨宣言》等最廣為人知的哲學理論，充滿人類歷史進程中階級鬥爭的分析。

彌爾頓

英國詩人、政論家及民主鬥士。清教徒文學的代表，代表作《失樂園》，與《荷馬史詩》、《神曲》並稱為西方三大詩歌。

每一個不曾起舞的日子
都是對生命的辜負

白天帶來了黑夜漫漫

作者介紹

尼采
德國哲學家，寫作風格獨特，經常使用格言和悖論的技巧。對於後代哲學發展影響極大，其最廣為人知的就是《查拉圖斯特拉如是說》。

彌爾頓
英國詩人、政論家及民主鬥士。清教徒文學的代表，代表作《失樂園》，與《荷馬史詩》、《神曲》並稱為西方三大詩歌。

不要努力成為一個成功
者要努力成為一個有價
值的人

不要努力成為一個成功
者要努力成為一個有價
值的人

作者介紹

愛因斯坦

德國物理學家，相對論的奠基者，20世紀創立了現代物理學的兩大支柱之一的相對論，因此被譽為是「現代物理學之父」，他卓越的科學成就和原創性使得「愛因斯坦」一詞成為「天才」的同義詞。

生活中唯一的幸福就是
不斷前進

生活中唯一
的幸福就是不斷前進

易怒是品格上最顯著的
弱點

易怒是品格上最
顯著的弱點

作者介紹

左拉

法國作家，自然主義學派的領袖，24 歲那年出版了第一本《給妮儂的故事》。接著出版《戴蕾斯‧拉甘》後，便悉心研究醫學，也寫出了成名鉅著《盧貢－馬卡爾家族》。

但丁

13 世紀末，歐洲文藝復興時代的開拓人物之一，以長詩《神曲》留名後世。是義大利最偉大的詩人。

聰明的人是最不願浪費
時間的人

謙遜基於力量 高傲基於
無能

作者介紹

但丁

13世紀末，歐洲文藝復興時代的開拓人物之一，以長詩《神曲》留名後世。是義大利最偉大的詩人。

尼采

德國哲學家，寫作風格獨特，經常使用格言和悖論的技巧。對於後代哲學發展影響極大，其最廣為人知的就是《查拉圖斯特拉如是説》。

不經巨大的困難不會有偉大的事業

幸福屬於容易感到滿足的人

作者介紹

伏爾泰
法國啟蒙時代公認的領袖和導師，被稱為"法蘭西思想之父"。與盧梭、孟德斯鳩合稱「法蘭西啟蒙運動三劍俠」。

亞里斯多德
古希臘哲學家，柏拉圖的學生、亞歷山大大帝的老師。為科學理性思維的最初推動者，其著作超過170種，包含道德、美學、邏輯和科學、政治和玄學，因此被譽為「最後一位精通所有知識的人」。

狂妄自大只不過是無知的假面具

美是一種自然優勢

作者介紹

伏爾泰
法國啟蒙時代公認的領袖和導師，被稱為"法蘭西思想之父"。與盧梭、孟德斯鳩合稱「法蘭西啟蒙運動三劍俠」。

亞里斯多德
古希臘哲學家，柏拉圖的學生、亞歷山大大帝的老師。為科學理性思維的最初推動者，其著作超過170種，包含道德、美學、邏輯和科學、政治和玄學，因此被譽為「最後一位精通所有知識的人」。

青春活潑的心決不作悲
哀的留滯

青春活潑的心決不作悲
哀的留滯

沉默是一種美德

沉默是一種美德

作者介紹

巴金
原名李堯棠，中國四川成都人，20 世紀中國傑出的文學大師，同時也被譽為是 "五四" 新文化運動最有影響力的作
家之一。

泰戈爾
印度詩人，其詩含有深刻的宗教和哲學的見解，代表作《吉檀迦利》、《飛鳥集》、《眼中沙》、《園丁集》、《新
月集》、《最後的詩篇》、《戈拉》、《文明的危機》……等都為後人所頌讚。

往事依稀渾似夢都隨風
雨到心頭

心安理得海闊天空

作者介紹

巴金

原名李堯棠，中國四川成都人，20 世紀中國傑出的文學大師，同時也被譽為是"五四"新文化運動最有影響力的作家之一。

梁啟超

字卓如、任甫，號任公，別號飲冰室主人，中國近代政治思想教育家。青年時期和其師康有為倡導變法維新，併稱"康梁"，是戊戌變法（百日維新）領袖之一。

從不懷疑生活方向和目
標的人絕對不會絕望

從不懷疑生活方向和目
標的人絕對不會絕望

不要認為自己大材小用

不要認為自己大材小用

作者介紹

莫里亞克

法國作家。1909 年發表第一部詩集《合手敬禮》，後陸續發表詩集《向少年告別》、《身帶鐐銬的兒童》、《白袍記》、《血肉鬥》等。

亨利 · 柏格森

曾獲諾貝爾文學獎的法國哲學家。代表著作有《創造進化論》、《直覺意識的研究》、《物質與記憶》等。

不 能 用 溫 柔 和 語 言 征 服
的 人 用 嚴 肅 的 語 言 更 不
能 征 服

不 能 用 溫 柔 和 語 言 征 服
的 人 用 嚴 肅 的 語 言 更 不
能 征 服

作者介紹

契訶夫

俄國小說家、劇作家。1879 年進入莫斯科大學醫學系，其作品充滿幽默性和藝術性，在文學上有著承先啟後的地位，代表作《海鷗》、《櫻桃園》、《帶狗的女人》等。

一個人正和一把劍一樣
總不能永遠待在一個劍
鞘裡

作者介紹

泰戈爾

印度詩人，其詩含有深刻的宗教和哲學的見解，代表作《吉檀迦利》、《飛鳥集》、《眼中沙》、《園丁集》、《新月集》、《最後的詩篇》、《戈拉》、《文明的危機》……等都為後人所頌讚。

在 時 間 的 大 鐘 上 只 有 兩
個 字 現 在

奮 鬥 就 是 生 活 人 生 唯 前
進

作者介紹

莎士比亞
被譽為英國的民族詩人和吟遊詩人。莎翁流傳下來的作品包括 38 部劇本、154 首十四行詩、2 首長敘事詩和其他詩作。

巴金
原名李堯棠，中國四川成都人，20 世紀中國傑出的文學大師，同時也被譽為是 "五四" 新文化運動最有影響力的作家之一。

人活著的第一要務就是
使自己幸福

人活著的
第一要務就是使自己幸
福

看不見的和諧比看得見
的和諧更美

看不見的
和諧比看得見的和諧更
美

作者介紹

費爾巴哈
德國無神論的哲學家。著有《黑格爾哲學批判》、《基督教的本質》、《未來哲學原理》等。

赫拉克利特
一位富傳奇色彩的哲學家，是愛菲斯學派的代表人物。因生性猶豫，被稱為「哭的哲學人」。著有《論自然》，內容可分為「論萬物」、「論政治」和「論神靈」三部分。

成功的祕訣在於恒心

自以為是乃是我們天生
而原始的弊病

作者介紹

迪斯雷利
英國殖民帝國主義的積極鼓吹者和衛道士，任首相期間，大力推行對外侵略和殖民擴張政策。

米歇爾・德・蒙田
法國在北方文藝復興時期最有標誌性的哲學家，以《隨筆集》三卷留名後世。

對付壓力最好的武器就是轉念　對付壓力最好的武器就是轉念

冬天從這裡奪去春天會交還給你　冬天從這裡奪去春天會交還給你

作者介紹

威廉 ‧ 詹姆士
美國哲學家與心理學家，也是教育學家，實用主義的倡導者。著有《心理學原理》、《對教師講心理學和對學生講生活理想》、《實用主義》、《多元的宇宙》、《真理的意義》。

海涅
德國著名抒情、浪漫主義詩人，被譽為德國古典文學的最後一位代表。著有 20 幾本書籍，其最廣為人知的一首詩為由孟德爾頌作曲的《乘著歌聲的翅膀》。

人生是所有抉擇的總和

人生是所有抉擇的總和

事物的本身是不變的變的是人的感覺

事物的本身是不變的變的是人的感覺

作者介紹

阿爾貝・卡繆
法國小說家，法國主義文學領軍人物，"荒誕哲學"的代表。其著作《異鄉人》於 1957 年獲得諾貝爾文學獎。平淡的筆調下傳達著「無愛世界猶如死亡世界」的生活信念。

叔本華
常被視為悲觀主義者，以著作《意誌與表象的世界》而聞名於世，闡述了雙面理論來理解我們的現實世界。唯意志主義的開創者，其思想對近代的學術界、文化界影響極為深遠。

行動是通往知識唯一道
路

天才的悲劇在於被舒適
的名望所束縛

作者介紹

蕭伯納
愛爾蘭劇作家，一生寫過超過 60 部戲劇，擅長以黑色幽默的形式來揭露社會問題。因作品具有理想主義和人道主義而獲諾貝爾文學獎，其著作《賣花女》、《窈窕淑女》，曾被改編為家喻戶曉的音樂劇及電影。

芥川龍之介
日本小說家，因家人拖累而仰藥自殺，在他短暫的一生中，寫了超過 150 篇小說。其中《羅生門》、《竹林中》和《蜘蛛之絲》等已然成為經典之作。

如 果 我 們 不 了 解 過 去 就
沒 有 多 少 希 望 掌 握 未 來

做 回 自 己 永 遠 都 不 嫌 晚

作者介紹

李約瑟
英國近代生物化學家和科學技術史專家，其所著《中國的科學與文明》（即《中國科學技術史》）對現代中西文化交流影響深遠。關於中國科技停滯的李約瑟難題也引起各界關註和討論。

喬治・艾略特
本名瑪麗・安・艾凡斯，是一位英國小說家。她的作品包括《佛羅斯河畔上的磨坊》和《米德爾馬契》等。

自由在於起點它並非是
到了終點才能獲取的東
西

自由在於起點它並非是
到了終點才能獲取的東
西

作者介紹

克里希那穆提

二十世紀最卓越的靈性導師，天生具有多樣神通。同時也是印度哲學家，被佛教徒肯定為「中觀」與「禪」的導師，
頗具傳奇色彩。致力推廣克氏的慈悲與當世解脫的理念。

時 間 會 讓 人 聽 天 由 命 也
會 帶 來 比 快 樂 更 甜 美 的
憂 傷

時 間 會 讓 人 聽 天 由 命 也
會 帶 來 比 快 樂 更 甜 美 的
憂 傷

作者介紹

艾蜜莉・勃朗特
19 世紀英國小説家、詩人，英國文學史上著名的「勃朗特三姐妹」之一。唯一的小説《咆哮山莊》奠定了世界文學
史上的地位。

活是一種藝術要在不充
足的前提下得出充足的
結論

活是一種藝術要在不充
足的前提下得出充足的
結論

作者介紹

塞繆爾・巴特勒
活躍於維多利亞時代，是一位反傳統英國作家，烏托邦式諷刺小說《Erewhon》和半自傳體小說《眾生之路》是兩部最有名的作品。

每個人都有自己的星星
但其中的含意卻因人而
異

每個人都有自己的星星
但其中的含意卻因人而
異

作者介紹

安東尼・聖修伯里

飛行家、作家。出生於法國里昂，一生喜歡冒險和自由，是一位將生命奉獻給法國航空事業的飛行家。代表作品有童話《小王子》(1943)，該書至今全球發行量已達五億冊，被譽為"閱讀率僅次於《聖經》的最佳書籍"。

要 成 就 一 件 大 事 業 必 須
從 小 事 做 起

要 成 就 一 件 大 事 業 必 須
從 小 事 做 起

聰 明 在 學 習 天 才 在 積 累

聰 明 在 學 習 天 才 在 積 累

作者介紹

列寧

列寧本為筆名，後成為他在政治活動中的別名，著名的馬克思主義者、為蘇聯的共產黨（布爾什維克）創立者，形成了列寧主義理論，馬克思列寧主義者稱他為「全世界無產階級和勞動人民的偉大導師和領袖」。

活 著 不 是 目 的 好 好 活 著
才 是

活 著 不 是 目 的 好 好 活 著
才 是

起 風 了 唯 有 努 力 生 存

起 風 了 唯 有 努 力 生 存

作者介紹

蘇格拉底
著名的古希臘的思想家，和柏拉圖、亞里斯多德共同奠定了西洋文化的哲學基礎。雖然沒有留下著作，其思想和生平記述影響到後來學者。

保羅・瓦勒里
法國象徵派大師，法國作家、詩人，法蘭西學術院院士。除了小說也大量撰寫了關於藝術、歷史、文學、音樂、政治、時事的文章。是法國象徵主義後期詩人的主要代表。

只有能左右自己方能左右世界

只有能左右自己方能左右世界

凡事勤則易凡事惰則難

凡事勤則易凡事惰則難

作者介紹

蘇格拉底
和柏拉圖、亞里斯多德共同奠定了西洋文化的哲學基礎。雖然沒有留下著作，其思想和生平記述影響到後來學者。

富蘭克林
別名班哲明‧富蘭克林，是美國革命時重要領導人之一，參與多項重要文件草擬，並曾任美國駐法大使，同時亦是出版商、印刷商、記者、作家、慈善家，更是傑出的外交家及發明家。

人往往把欲望的滿足看
成幸福　人往往把欲望
的滿足看成幸福

沒有單純善良和真實就
沒有偉大　沒有單純善
良和真實就沒有偉大

作者介紹

托爾斯泰
俄國著名的政治思想哲學家，著有《戰爭與和平》、《安娜・卡列尼娜》和《復活》經典長篇小說，被稱頌為具有 "最清醒的現實主義" 的天才藝術家。

坐立不安與不滿是進步
的第一要件

坐立不安與不滿是進步
的第一要件

作者介紹

湯馬斯．愛迪生
美國發明家、商人，擁有眾多重要的發明專利，被傳媒授予「門洛帕克的奇才」，發明了很多東西，包括對世界極大影響的留聲機、電影攝影機、鎢絲燈泡和直流電力系統等最為人知。

學而無術者比不學無術者更加愚蠢

過去我無能為力但可以改變未來

作者介紹

富蘭克林

是美國革命時重要領導人之一,參與多項重要文件草擬,並曾任美國駐法大使,同時亦是出版商、印刷商、記者、作家、慈善家,更是傑出的外交家及發明家。

薩特

為 20 世紀法國著名的文學家、哲學家和政治評論家,更是法國無神論存在主義的主要代表人物,同時也是優秀的文學家、戲劇家和社會活動家。

要自由才能有幸福要勇
敢才能有自由

忘記過去注定會重蹈覆
轍

作者介紹

修昔底德
希臘歷史哲學家，又被稱為 "歷史科學" 之父，其著作《伯羅奔尼撒戰爭史》傳世。曾說過「戰爭是暴力的導師」
這句話，也在歷史上應驗。

喬治 · 桑塔亞那
出生於馬德里的西班牙人，美國批判實在論的倡導者。主要哲學著作除與他人合著的《批判實在論論文集》外，還
有《懷疑主義和動物信仰》、《存在的領域》等。

態度上的弱點會變成性格上的弱點

我從不想未來它來得太快

作者介紹

愛因斯坦

德國物理學家，相對論的奠基者，20 世紀創立了現代物理學的兩大支柱之一的相對論，因此被譽為是「現代物理學之父」，他卓越的科學成就和原創性使得「愛因斯坦」一詞成為「天才」的同義詞。

衡 量 朋 友 的 真 正 的 標 準
是 行 為 而 不 是 言 語

衡 量 朋 友 的 真 正 的 標 準
是 行 為 而 不 是 言 語

生 活 便 是 尋 求 新 知 識

生 活 便 是 尋 求 新 知 識

作者介紹

華盛頓

喬治·華盛頓是美國首任總統，又被尊稱為美國國父，任期結束後，隱退於弗農山莊園。學者們將他和林肯、羅斯福並列為美國歷史上最偉大的總統。

門捷列夫

19 世紀俄國化學家，他發現了元素週期律，並就此發表了世界上第一份元素週期表。

生命不是在找尋自己是
在創造自己

生命不是在找尋自己是
在創造自己

多思寡言少寫

多思寡言少寫

作者介紹

蕭伯納
愛爾蘭劇作家，一生寫過超過 60 部戲劇，擅長以黑色幽默的形式來揭露社會問題。因作品具有理想主義和人道主義而獲諾貝爾文學獎，其著作《茶花女》、《窈窕淑女》，曾被改編為家喻戶曉的音樂劇及電影。

淺水是喧嘩的深水是沉默的

你必須相信你自己這就是成功的祕訣

作者介紹

雪萊
英國文學史上最有才華的抒情浪漫詩人之一，更被譽為詩人中的詩人。

卓別林
20 世紀最卓越的喜劇電影大師，同時也是反法西斯的和平、民主戰士。他戴著圓頂硬禮帽和禮服的模樣，幾乎成了喜劇電影的重要代表。

人 的 智 慧 不 用 就 會 枯 萎

一 分 鐘 的 思 考 抵 得 過 一
小 時 的 嘮 叨

作者介紹

李奧納多・達文西
與米開朗基羅、拉斐爾並稱文藝復興三傑。一個有著「不可遏制的好奇心」和「極其活躍的創造性想像力」的人。

托馬斯・胡德
以幽默詩作而聞名的英國作家。同時也創作嚴肅題材的人道主義詩歌,如《襯衫之歌》。是把哀婉和幽默融為一體的天才詩人。

知識是為了預見預見是
為了權力

知識是為了預見預見是
為了權力

做回你自己永遠都不嫌
晚

做回你自己永遠都
不嫌晚

作者介紹

奧古斯特‧孔德
法國著名的實證主義的創始人。在其著作中正式提出"社會學"這一名稱並建立起社會學的框架和構想，是西方哲學由近代轉入現代的重要標誌之一。

喬治‧艾略特
本名瑪麗‧安‧艾凡斯，是一位英國小說家。她的作品包括《佛羅斯河畔上的磨坊》和《米德爾馬契》等。

進步不是什麼事件而是
一種需要

進步不是什麼事件而是
一種需要

遲做總比不做好

遲做總比不做好

作者介紹

赫伯特・斯賓塞
英國哲學家。他為人所共知的就是"社會達爾文主義之父"，他的著作包括規範、形而上學、宗教、政治、修辭、生物和心理學等，對很多課題都有貢獻。

斯賓塞・約翰遜
美國南達科他州，作品《誰動了我的乳酪》、《一分鐘經理》、《給你自己一分鐘》、《一分鐘教師》、《一分鐘推銷員》、《一分鐘父親》、《一分鐘母親》、《禮物》等，輕鬆活潑的寓言風格讓人深受鼓舞，又倍感震撼。

榮譽感與成就感是人的高層次的需要

美是一種力量微笑是它的劍

作者介紹

亞伯拉罕・馬斯洛
美國著名社會心理學家，以需求層次理論聞名，提出了融合精神分析和行為主義，所發展出的人本主義心理學，與托尼薩蒂奇於 1961 年共同創辦了《人本主義心理學期刊》。

查爾斯・雷德
英國小說家，其小說反映在社會改革方面。《亡羊補牢，猶未晚也》暴露了監獄殘酷的罪惡；《硬幣》、《不公平的比賽》是關於心理的作品，最著名的為《修道院與壁爐》。

成	功	不	是	結	局	失	敗	也	不
是	災	難	持	續	勇	氣	才	是	重
要	的								
成	功	不	是	結	局	失	敗	也	不
是	災	難	持	續	勇	氣	才	是	重
要	的								

作者介紹

溫斯頓・邱吉爾

曾任英國首相,是 20 世紀最重要的政治領袖之一,被選為英國「第一偉人」。此外,曾於 1953 年獲諾貝爾文學獎,領導英國在第二次世界大戰中聯合美國等國家對抗德國,取得勝利。

拋棄今天的人不會有明
天而昨天不過是行去流
水

作者介紹

約翰・洛克
英國哲學家。與喬治・貝克萊、大衛・休謨三人被列為英國經驗主義的代表人物,是第一個以連續的「意識」來定義自我概念的哲學家,最知名的兩本著作則分別是《人類理解論》和《政府論》。

不 善 思 索 的 有 才 能 的 人
必 定 以 悲 劇 收 場
不 善 思 索 的 有 才 能 的 人
必 定 以 悲 劇 收 場

人 之 所 以 言 之 鑿 鑿 是 因
為 知 道 得 太 少
人 之 所 以 言 之 鑿 鑿 是 因
為 知 道 得 太 少

作者介紹

甘必大
法蘭西第二帝國末期和第三共和國初期著名的政治家，法國共和派政治家。1871 年創辦《法蘭西共和國報》，為確立共和制而奮鬥。

弗朗索瓦・基佐
是一名政治家和歷史學家，他在 1847 年—1848 年擔任法國首相，是法國第二十二位的首相。

愈是有智慧的人愈能發
現別人的本色

真正重要東西只用眼睛
是看不見的

作者介紹

托馬斯・哈代
英國詩人、小說家。為橫跨兩個世紀的作家，繼承和發揚了維多利亞時代的文學傳統。一生共發表近20部長篇小說，其中最著名的《德伯家的苔絲》、《無名的裘德》、《還鄉》和《卡斯特橋市長》等。

安東尼・聖修伯里
飛行家、作家。出生於法國里昂，一生喜歡冒險和自由，是一位將生命奉獻給法國航空事業的飛行家。代表作品有童話《小王子》(1943)，該書至今全球發行量已達五億冊，被譽為"閱讀率僅次於《聖經》的最佳書籍"

我 們 航 行 在 生 活 的 海 洋
上 理 智 是 羅 盤 感 情 是 大
風

作者介紹

亞歷山大・波普

18 世紀英國最偉大的詩人。他的第一部重要作品是 1711 年 23 歲時出版的詩體《論批評》，其中許多名句已經成
為英語成語。

舞臺比人生更多受惠於
愛情

愛你時地面都在移動

作者介紹

法蘭西斯‧培根
英國著名的唯物主義哲學家和科學家。第一個提出 "知識就是力量" 的人。馬克思稱他是英國唯物主義和整個現代
實驗科學的真正始祖。

海明威
以作品《老人與海 》獲普立茲小說獎，被認為是 20 世紀最著名的小說家之一。

人 不 能 絕 滅 愛 情 亦 不 可
迷 戀 愛 情

人 不 能 絕 滅 愛 情 亦 不 可
迷 戀 愛 情

愛 得 之 我 幸 不 得 我 命

愛 得 之 我 幸 不 得 我 命

作者介紹

法蘭西斯・培根
英國著名的唯物主義哲學家和科學家。第一個提出 "知識就是力量" 的人。馬克思稱他是英國唯物主義和整個現代
實驗科學的真正始祖。

徐志摩
中國著名新月派現代詩人,散文家,倡導新詩格律,對中國新詩的發展有很重要的貢獻。作品有《再別康橋》、《偶
然》、《沙揚娜拉一首》等。

紅豆生南國春來發幾枝
願君多採擷此物最相思

愛情無藥唯有愛得更深

作者介紹

王維
其畫以山水為主，並開創南宗畫派，重渲染，少勾勒，以秀麗著稱。其詩取材於田園生活及山水景色，意境優美。
蘇東坡稱其「詩中有畫，畫中有詩」。工於草隸，擅長詩畫。

梭羅
美國作家、哲學家，超驗主義代表人物，也是一位廢奴主義及自然主義者，有無政府主義傾向，曾任職土地勘測員。
其思想深受愛默生影響，提倡回歸本心，親近自然。

積愛成福積怨則禍

積愛成福積怨則禍

在天願作比翼鳥在地願
為連理枝

在天願作比翼鳥在地願
為連理枝

作者介紹

淮南子
又名《淮南鴻烈》、《劉安子》，是我國西漢時期創作的一部論文集，繼承先秦道家思想，綜合了諸子百家學說中的精華部分。由西漢皇族淮南王劉安主持撰寫，故而得名。

白居易
字樂天，號香山居士，又號醉吟先生，唐代偉大的現實主義詩人，與白居易、元稹共同倡導新樂府運動，世稱"元白"，與劉禹錫並稱"劉白"。

同是天涯淪落人相逢何
必曾相識

讚美是最甜美的聲音

作者介紹

白居易
字樂天，號香山居士，又號醉吟先生，唐代偉大的現實主義詩人，與白居易、元稹共同倡導新樂府運動，世稱"元白"，與劉禹錫並稱"劉白"。

色諾芬
古希臘最偉大的作家之一，師承蘇格拉學習，曾以個人的傳奇經歷出版《長征記》。另外像是《居魯士的教育》、《雅典的收入》、《回憶蘇格拉底》等著作，對政治、經濟都有很大的影響力。

十 年 生 死 兩 茫 茫 不 思 量

自 難 忘

十 年 生 死 兩 茫 茫 不 思 量

自 難 忘

愛 總 是 相 互 的

愛 總 是 相 互 的

作者介紹

蘇軾

號 "東坡居士"，為北宋著名文學家、書畫家、散文家和詩人。豪放派代表人物。他與他的父親蘇洵、弟弟蘇轍皆以文學揚名於世，世稱 "三蘇"。

但丁

13 世紀末，歐洲文藝復興時代的開拓人物之一，以長詩《神曲》留名後世。是義大利最偉大的詩人。

笑漸不聞聲漸俏多情卻
被無情惱

笑漸不聞聲漸俏多情卻
被無情惱

愛的最本質核心是自由

愛的最本質核心是自由

作者介紹

蘇軾
號 "東坡居士" ，為北宋著名文學家、書畫家、散文家和詩人。豪放派代表人物。他與他的父親蘇洵、弟弟蘇轍皆
以文學揚名於世，世稱 "三蘇" 。

奧修
曾是哲學教授，主張以更開放的態度對待性行為，為他贏得了「靈性大師」的綽號。他重新詮釋傳統宗教、修行者
和世界各地的哲學家的作品與文字。

愛 是 理 解 和 體 貼 的 別 名

愛 是 理 解 和 體 貼 的 別 名

眼 睛 為 你 下 著 雨 心 卻 為
你 撐 著 傘

眼 睛 為 你 下 著 雨 心 卻 為
你 撐 著 傘

作者介紹

泰戈爾

印度詩人，其詩含有深刻的宗教和哲學的見解，代表作《吉檀迦利》、《飛鳥集》、《眼中沙》、《園丁集》、《新月集》、《最後的詩篇》、《戈拉》、《文明的危機》……等。

愛 是 一 種 甜 蜜 的 痛 苦

我 比 昨 天 多 愛 你 一 點 又
比 明 天 少 一 點

作者介紹

莎士比亞

被譽為英國的民族詩人和吟遊詩人。莎翁流傳下來的作品包括 38 部劇本、154 首十四行詩、2 首長敘事詩和其他詩作。後人將著作整理成《莎士比亞全集》。

每 個 戀 愛 的 人 都 是 詩 人

學 會 愛 人 懂 得 愛 情 學 會
做 一 個 幸 福 的 人

作者介紹

柏拉圖

為古希臘哲學，也是全部西方哲學，乃至整個西方文化最偉大的哲學家和思想家之一。一生著述頗豐，其教學思想主要集中在《理想國》和《法律篇》。

馬卡連柯

蘇聯教育家，主要的作品有《教育詩》，描述兒童集體教育的理論和方法，在蘇聯相當流行。

一個懂得愛情的人看不
見愛人的真面目

一個懂得愛情的人看不
見愛人的真面目

恨是盲目的愛亦然

恨是盲目的愛亦然

作者介紹

羅曼‧羅蘭
法國大文豪，並於1915年獲得諾貝爾文學獎，著有《約翰‧克里斯多夫》、《母與子》等作品，被稱為"歐洲的良心"。

王爾德
19世紀愛爾蘭最唯美主義代表人物，其著名童話如《快樂王子》、《夜鶯與玫瑰》、《小公主的生日》，不同於一般童話的快樂結局，而以悲劇帶出美的微妙距離。

選擇你所喜歡的愛你所
選擇的

選擇你所喜歡的愛你所
選擇的

天若有情天亦老

天若有情天亦老

作者介紹

托爾斯泰
俄國著名的政治思想哲學家，著有《戰爭與和平》、《安娜‧卡列尼娜》和《復活》經典長篇小說，被稱頌為具有"最清醒的現實主義"的天才藝術家。

李賀
字長吉，為唐朝著名詩人，有「詩鬼」之稱，在河南福昌留下了"黑雲壓城城欲摧"，"雄雞一聲天下白"，"天若有情天亦老"等千古佳句。

春蠶到死絲方盡蠟炬成
灰淚始乾

春蠶到死絲方盡蠟炬成
灰淚始乾

愛或存在或燃燒但不可
並存

愛或存在或燃燒
但不可並存

作者介紹

李商隱
字義山,號玉谿生、樊南生。晚唐著名唯美文學的詩人。和杜牧合稱 "小李杜"。「無題詩」,是作中最撲朔迷離,
又深深吸引後世讀者的作品。

阿爾貝・卡繆
法國主義文學領軍人物,"荒誕哲學" 的代表。其著作《異鄉人》於 1957 年獲諾貝爾文學獎。平淡的筆調下傳達著「無
愛世界猶如死亡世界」的生活信念。

相 思 樹 下 說 相 思

相 思 樹 下 說 相 思

愛 是 人 生 的 合 弦 而 不 是
孤 單 的 獨 奏 曲

愛 是 人 生 的 合 弦 而 不 是
孤 單 的 獨 奏 曲

作者介紹

梁啟超

字卓如、任甫，號任公，別號飲冰室主人，中國近代政治思想教育家。青年時期和其師康有為倡導變法維新，併稱"康梁"，是戊戌變法（百日維新）領袖之一。

貝多芬

為集古典主義大成的德國作曲家，也是鋼琴演奏家，一生共創作了9首編號交響曲、35首鋼琴奏鳴曲、10部小提琴奏鳴曲、16首弦樂四重奏、1部歌劇及2部彌撒等等。

忍耐是苦澀的但它的果
實卻是甘甜的

忍耐是苦澀的但它的果
實卻是甘甜的

作者介紹

盧梭
法國著名啟蒙思想家、哲學家、教育家、文學家，出生於瑞士日內瓦一個鐘表匠的家庭，是 18 世紀法國大革命的思想先驅，啟蒙運動最卓越的代表人物之一。

精選舒壓✕勵志✕愛情三大應援金句，
一天一則轉念思考，
讓你在疲憊低潮中找回勇氣！

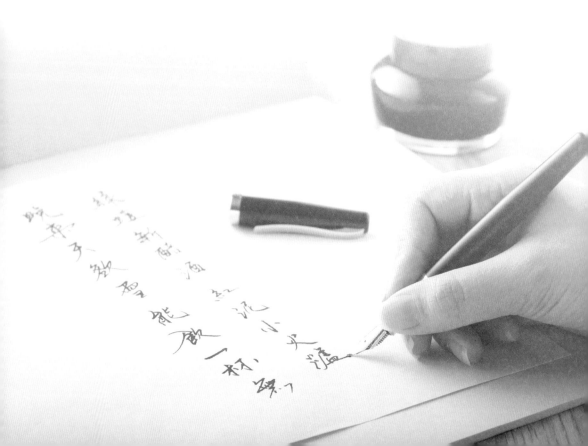